U0055905

NUDE POSEBOOK

Premium

典藏裸體**姿勢集**

模特兒｜白峰ミウ

攝影｜田村浩章

譯｜何姵儀

CONTENTS

MODEL

白峰ミウ

Shiromine Miu

出生年月日：1997 年 2 月 16 日

身高：170 cm

三圍：B 88 cm（F）/ W 60 cm / H 94 cm

前 言

女性的胴體真是千嬌百媚、娉婷婀娜！長久以來一直被知名藝術家作為作品題材的女性肉體，根本就是激發無限想像的美麗與創造泉源。手正拿著這本姿勢集的你，不也是被女性胴體的美所吸引的其中一個畫家嗎？

本書收錄了裸體模特兒盡其所能所擺出的各種姿勢，並從不同的角度來拍攝，好讓讀者在尋找人物素描資料時能大大地派上用場。除了站、坐、躺等人物畫的基本姿勢，書中亦收錄了不少性感動作，讓女性獨有的柔和豐腴曲線一覽無遺。此外，本書還採用了大開本來進行照片排版，讓大家在將其當作素描資料利用時，可以更加容易觀察模特兒的姿勢變化。

不論是擅長裸體素描的中高階繪者，還是初次挑戰人物畫的新手，一定都能從本書中找到想要提筆試畫的動作。那麼，大家趕緊打開素描本，試著把喜歡的姿勢畫下來吧！

Chapter
01
Standing
Pose

人體素描的基本動作——站姿。
讓我們一邊留意身體軀幹方向及重心位置，
一邊試著加以描繪吧。

Premium
NUDE
POSE
BOOK

Chapter

02
Kneeling
&
SittingPose

充滿女人味、曲線畢露的坐姿。
讓我們一邊仔細觀察落在地板的陰影，
一邊試著加以描繪吧。

28

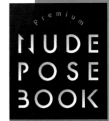
Chapter
03
Lying Pose

躺下時重力平衡會產生變化，
臉型、乳房與臀部的形狀也會產生不同變化。

51

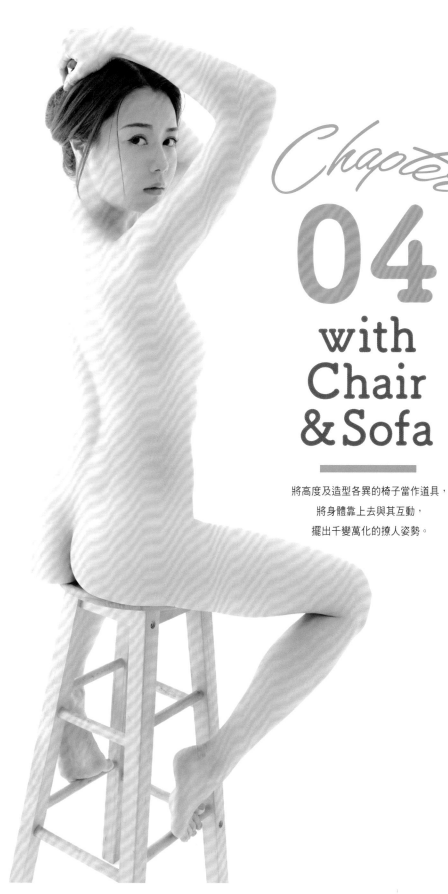

Chapter
04

with
Chair
& Sofa

將高度及造型各異的椅子當作道具，
將身體靠上去與其互動，
擺出千變萬化的撩人姿勢。

Premium
NUDE
POSE
BOOK

Chapter

05

See-Through Costume

雪白肌膚從布料縫隙底下透出的
透視裝，使得玲瓏有致的身體曲線
看起來更加地耀眼奪目。

Premium
NUDE
POSE
BOOK

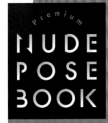

Chapter
06
Erotic Pose

集結了各種令人屏息的性感姿勢，
就讓如同伴隨愛人般的親密情意驅使畫筆在紙上飛舞吧。

123

哈囉(˙ᵕ˙)/

白峰ミウ的

第一本姿勢集♡

大家覺得如何

是不是有許多

這本書才有的姿勢呢?

這次拍攝真的很開心ᵕ̈

希望大家有空就多看幾次,

這樣ミウ會更開心的♥

今後也要繼續支持我、

喜歡我ᵕ̈

shiromine.

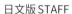

日文版STAFF
妝髮＆造型：いさこ
封面／內文設計／加工：合同会社MSK
模特兒經紀公司：ONE'S DOUBLE
小道具協助：AWABEES

典藏裸體姿勢集 白峰ミウ

2022年7月1日初版第一刷發行
2023年5月1日初版第二刷發行

攝　　　影	田村浩章
譯　　　者	何姵儀
主　　　編	陳其衍
發 行 人	若森稔雄
發 行 所	台灣東販股份有限公司
	＜地址＞台北市南京東路4段130號2F-1
	＜電話＞(02)2577-8878
	＜傳真＞(02)2577-8896
	＜網址＞http://www.tohan.com.tw
郵撥帳號	1405049-4
法律顧問	蕭雄淋律師
總 經 銷	聯合發行股份有限公司
	＜電話＞(02)2917-8022

TOHAN

PREMIUM NUDE POSE BOOK SHIROMINE MIU
© HIROAKI TAMURA 2019
Originally published in Japan in 2019 by
GOT Corporation,TOKYO.
Traditional Chinese translation rights arranged with
GOT Corporation ,TOKYO,
through TOHAN CORPORATION, TOKYO.

國家圖書館出版品預行編目(CIP)資料

典藏裸體姿勢集 白峰ミウ／田村浩章攝影；何姵儀譯.
-- 初版. -- 臺北市：臺灣東販, 2022.07
144面：18.2×25.7公分
譯自：プレミアムヌードポーズブック：白峰ミウ
ISBN 978-626-329-274-1（平裝）

1.CST：人體畫 2.CST：裸體 3.CST：繪畫技法

947.23 111007969